Paul Rand Thoughts on Design

Thoughts on Design

Paul Rand

폴 랜드의 디자인 생각
THOUGHTS ON DESIGN

2016년 8월 31일 초판 발행 **O** 2020년 12월 31일 3쇄 발행 **O 지은이** 폴 랜드 **O 옮긴이** 박효신
펴낸이 안미르 **O 주간** 문지숙 **O 편집** 우하경 **O 디자인** 안마노 박유빈 **O 커뮤니케이션** 김나영
영업관리 황아리 **O 인쇄·제책** 한영문화사 **O 펴낸곳** (주)안그라픽스 우10881 경기도 파주시
회동길 125-15 **O 전화** 031.955.7766(편집) 031.955.7755(고객서비스) **O 팩스** 031.955.7744
이메일 agdesign@ag.co.kr **O 웹사이트** www.agbook.co.kr **O 등록번호** 제2-236(1975.7.7)

이 책의 국립중앙도서관 출판예정도서목록(CIP)은 서지정보유통지원시스템 홈페이지(seoji.nl.go.kr)와
국가자료공동목록시스템(www.nl.go.kr/kolisnet)에서 이용하실 수 있습니다.
CIP제어번호: CIP2016019329

ISBN 978.89.7059.862.8(03600)

폴 랜드의 디자인 생각

폴 랜드 지음 · 박효신 옮김

안그라픽스

일러두기

1 뉴욕 소재 위텐본슐츠Wittenborn Schultz에서
 1947년『폴 랜드의 디자인 생각Thoughts on Design』을
 출간했다. 초판은 건장정으로 크기 21.6×27.3센티미터,
 164쪽, 망판 인쇄된 일러스트레이션 94개와 컬러 도판
 8개가 수록됐다. 프랑스어와 스페인어 번역문이 포함되어
 있으며 그래픽 디자이너 맥나이트 코퍼E. McKnight Kauffer가
 서문을 작성했다. 같은 출판사에서 1951년에 2판을
 출간했다. 3판은 1970년 런던 소재 스튜디오비스타Studio
 Vista에서 발행했다. 당시 폴 랜드는 학생과 일반 독자에게
 자신의 작품을 새롭게 보여주기 위해 글과 그림을
 일부 수정했다. 책매기 방식도 연장정으로 바뀌었다.

2 2014년 샌프란시스코 소재 크로니클북스Chronicle
 Books에서 개정판을 출간했다. 3판(1970)을 폴 랜드 사후
 처음으로 복간한 것이다. 단어, 판면, 글줄, 글꼴,
 타이포그래피 스타일, 자료, 각주, 캡션 모두 원본과
 동일하게 유지했다. 활자는 라이노타입 보도니Linotype
 Bodoni Book를 사용했다. 바뀐 부분은 판권면과 차례,
 그리고 디자이너이자 비평가인 마이클 비에루트Michael
 Bierut가 작성한 서문 정도였다.

3 이 책은 크로니클북스의 복간본을 우리말로 옮긴 것이다.
 우리말의 특성을 고려한 독서를 위해 판면, 쪽, 글줄, 각주
 및 캡션 스타일을 약간 조정했다.

4 외국 사람이나 단체 이름, 전문용어는 국립국어원
 외래어 표기법을 참고해 표기했다. 원어는 처음 나올 때만
 병기했다.

5 본문에서 생소하거나 추가 설명이 필요한 부분은 •표시로
 옮긴이 주를 달아 본문에 표기했다.

차례

개정판 서문 6
3판 머리말 8
초판 머리말 9

미와 실용성 10
디자이너의 문제 13

광고에서 상징 15
상징의 다기능성 20
유머의 역할 24
상상과 이미지 38

독자 참여 50
어제와 오늘 76
타이포그래피 형태와 표현 78

옮긴이의 말 99
폴 랜드 연보 102

1947년 『폴 랜드의 디자인 생각Thoughts on Design』을 집필했을 때 폴 랜드Paul Rand, 1914~1996는 고작 서른세 살이었다. 그는 뉴욕 브루클린에서 태어나 주로 혼자서 디자인을 배웠고 책을 집필할 당시 이미 디자인계의 스타였다. 폴 랜드는 윌리엄와인트라우브 광고대행사William H. Weintraub & Co.에서 아트디렉터로 일하기 6년 전부터 유럽 모더니즘의 명쾌한 스타일을 미국에 소개해 광고 산업의 중심지 뉴욕 매디슨가Madison Avenue의 진부하고 보수적인 디자인을 개혁한 주역이었다. 폴 랜드의 이름은 책 표지와 포스터 그리고 여러 광고에 등장했다.

그가 젊을 때 디자인한 IBM, ABCAmerican Broadcasting Company, 그리고 웨스팅하우스Westinghouse 로고는 이 책의 개정판에 계속 실릴 것이고 미래에도 건재할 것이다. 폴 랜드는 뉴욕아트디렉터스클럽New York Art Directors Club, ADC 명예의전당에 이름을 올렸고, 예일대학교 미술대학원Yale School of Art 교수로 활동했으며, 미국그래픽디자인협회American Institute of Graphic Arts, AIGA 메달을 수상했다. 폴 랜드가 세상을 떠난 1996년까지 받은 수많은 경의와 칭찬을 보더라도 그가 미국을 대표하는 위대한 디자이너임을 알 수 있다. 서른셋은 책을 집필하기에 젊은 나이일지 모르지만 폴 랜드는 준비된 필자였다.

폴 랜드도 글쓰기만큼은 자신 없어 했고 그래서 오히려 이런
인상적인 책을 만드는 데 열정을 갖게 되었다. 그는 뉴욕 매디슨가에서
일할 때 적게 말하는 것이 미덕임을 배웠다. 그 결과 『폴 랜드의 디자인
생각』은 짧고 명쾌한 문장으로 쓰였고 생생하고 흥미로운 그림과 함께
마치 어린이 책처럼 단순하게 디자인되었다. 겉으로 보면 이 책은
디자이너가 자신의 작품을 예로 들면서 디자인하는 법을 알려주는 책으로
보인다. 그러나 사실 이 책은 선언서이자 행동 강령이며 무엇이
좋은 디자인을 만드는지를 정의하고 있다. 이를 잘 표현한 것이 「미와
실용성」장의 우아한 자유시 한 구절로, 책에서 가장 많이 인용되었다.
바로 그래픽 디자인에서 아무리 탁월한 작품이라 해도 "부적절하다면
좋은 디자인이 아니다."라는 문구다.

라슬로 모호이너지 László Moholy-Nagy, 1895–1946는 "시인과 비즈니스맨의
언어를 동시에 사용하는 이상주의자이자 현실주의자이다."라고 폴
랜드를 평했다. 이상과 현실 사이의 균형을 이만큼 잘 설명하는 책도
드물 것이다. 『폴 랜드의 디자인 생각』이 주는 메시지는 지금도 유용하다.
이 개정판을 보는 것은 그런 의미에서 우리의 행운이라고 할 수 있다.

마이클 비에루트 Michael Bierut
뉴욕
2014

7

3판 머리말

『폴 랜드의 디자인 생각』 개정판을 위해 내용을 약간 수정했다. 그러나 초판에서의 생각이나 의도가 크게 달라지지는 않았다. 문장을 명확하게 했고 시각 자료를 풍성하게 하기 위해 다수의 그림을 교체했을 뿐이다.

이 책을 처음 집필할 때는 폴리클레투스Polycletus• 시대 이후로 줄곧 예술가(디자이너)를 이끌었던 원칙이 유효하다는 것을 보여주고 싶었다. 변치 않는 원칙을 디자인에 적용할 때만이 외형적인 우수성을 획득할 수 있고 '유행'의 일시적인 속성도 이해할 수 있다고 믿는다. 특히 팝 아트와 미니멀 아트의 세계에서 자란 학생과 디자이너에게 이런 원칙은 시대를 넘어 항상 적용할 수 있음을 강조하고 싶다.

책에 소개한 시각 자료를 마련하는 데 도움을 준 광고주와 출판사 스튜디오비스타Studio Vista 그리고 제작소에 감사한다. 또한 개정판의 조판과 교정에 도움을 준 분과 발행인에게도 감사의 말씀을 전한다.

• 고대 그리스의 조각가(기원전 5세기). 수학적 인체 비례를 적용하여 건장한 남성의 신체를 조각했다. 저서로 인체의 이상적인 비례를 연구한 『카논 Cannon』이 있다.

폴 랜드
코네티컷 주, 웨스턴
1970. 1

『폴 랜드의 디자인 생각』은 현대 광고 디자인을 지배하는 어떤 원칙을 논리적 순서에 따라 보여주려는 시도였다. 내가 직접 참여해 제작했던 작품을 신중하게 선택해서 예시로 들었다. 이 책에서 설명할 원칙을 가장 잘 표현할 거라고 확신해서 내 작품을 발췌한 것은 아니다. 적합하고 뛰어난 다른 디자이너의 작품이 있을 수 있다. 그러나 그들 작품을 합당하게 설명할 자신이 없고 혹여나 실수할까 조심스러웠다. 『폴 랜드의 디자인 생각』은 온전히 내 힘만으로 만들어지지 않았다. 과거와 현재의 많은 예술가, 건축가, 디자이너의 이론과 생각에서 영향을 받았다. 여러 철학자와 작가, 특히 존 듀이John Dewey, 1859-1952와 로저 프라이Roger Fry, 1866-1934는 주제에 대한 나의 생각을 확고히 하고 이 책이 완성되기까지 많은 도움을 주었다. 그들의 말을 인용할 수 있어서 고마울 따름이다.

폴 랜드
뉴욕
1946. 1

미와 실용성
The Beautiful and the Useful

그래픽 디자인은

미적 욕구를 충족시키고

형태의 법칙을 준수하고

이차원 공간에서 문제를 해결한다

기호와 산세리프체sans-serif

그리고 기하학적 요소를 사용한다

추상abstracts, 변형transforms, 변용translates

회전rotates, 확장dilates, 반복repeats, 반사mirrors

집합groups과 재편성regroups이란 방법으로 표현된다

그러나 부적절하다면

좋은 디자인이 아니다

그래픽 디자인은

비트루비우스Marcus Vitruvius•의 정대칭symmetria

햄비지Jay Hambidge•의 동적 대칭dynamic symmetry

몬드리안Piet Mondrian의 비대칭asymmetry을 일깨운다

좋은 형태로

직관 또는 컴퓨터

독창성이나 조화로운 시스템으로 만들어진다

그러나 의사소통의 수단과

방법에 도움을 줄 수 없다면

좋은 디자인이 아니다

- 고대 로마의 건축가(기원전 1세기). 건축에서 비례 개념을 중시했다. 그리스 건축 양식을 도리스, 이오니아, 코린토스 양식으로 구분한 장본인이기도 하다. 로마 건축을 집대성한 『건축에 대하여De Architectura』를 집필했다.

- 미국의 화가(1867-1924). 그리스 건축의 비례와 대칭에 관해 연구했다. 동적 대칭에 관한 많은 책을 집필했다. 저서로 『그리스 꽃병의 동적 대칭 Dynamic Symmetry: The Greek Vase』『동적 대칭의 요소The Elements of Dynamic Symmetry』 등이 있다.

옥외 광고에서 출생 신고서에 이르기까지 모든 종류의 비주얼 커뮤니케이션은 설득적이든 정보 제공적이든 형태와 기능의 일체화를 추구한다. 이는 미와 실용성의 일치이기도 하다. 광고에서 카피, 아트워크 그리고 타이포그래피는 살아 있는 실체다. 각 요소는 유기적으로 연결되고 전체와 조화를 이뤄 아이디어를 구체화하는 데 필수적이다. 디자이너는 마술사처럼 주어진 공간에서 요소들을 다룸으로써

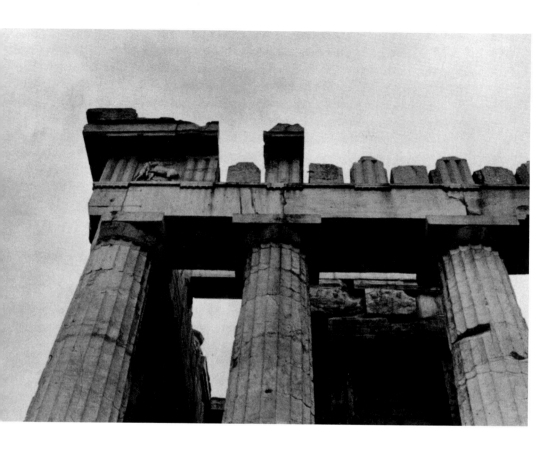

아테네 파르테논
기원전 447-432

자신의 능력을 보여준다. 광고, 정기간행물, 도서, 인쇄물, 패키지, 공산품, 표지판, TV 광고 등 주어진 공간이 어떤 형태든 그 기준은 변함 없다.

형태와 기능 그리고 개념과 실행이 일치하지 않으면 미적 가치가 있는 대상을 창조하기 어렵다. 이는 여러 차례 증명되었다. 마찬가지로 부적절한 미적 가치 판단은 작가와 작품을 전혀 연관성 없게 만들기도 한다. 위원회 같은 조직이 작가 대신 예술을 창조하겠다고 개입해서 창의적인 과정을 엉망으로 만들기도 한다. 이렇게 되면 결국 작가도 작품도 없어지고 만다.

존 듀이는 순수 미술과 실용·기능 미술의 관계에 대해 다음과 같이 말했다. "현재 제작된 대다수 생활용품에는 진정한 미적 가치가 없다. 물건에서 '미'적인 것과 '실용'적인 것의 관계를 발견할 수 없기 때문이다. 완전한 존재로서 살아 숨 쉬게 하고 삶의 기쁨을 알게 하는 창작 행위를 방해하는 조건이 존재한다면, 작품에서 미적인 것은 결여된다. 그런 것은 특별한 목적으로 아무리 유용하더라도 궁극적으로 삶을 확장하고 풍요롭게 하는 데 기여할 수 없다."[1]

1 존 듀이, 『경험으로서의 예술Art as Experience』 「우아한 것들 Ethereal Things」, 26쪽

• 그리스도 재림을 믿는 신자 연합회. 예배를 볼 때 몸을 흔들며 춤을 췄다고 하여 생긴 이름이다. 독신주의, 공동재산, 금욕주의를 원칙으로 생활하면서 필요한 가구를 직접 디자인하고 만들었다.

듀이가 말한 미적 요건은 셰이커 교도Shakers•의 작품에서 잘 나타난다. 셰이커 교도의 믿음은 미와 실용성이 꽃피울 비옥한 토양을 마련했다. 그들의 정신적 욕구는 아름다운 직물, 가구, 도구 디자인으로 승화되어 표현되었다. 이 제품들에는 셰이커 교도의 소박함, 금욕주의, 자제력, 장인 정신, 비례와 공간과 질서에 대한 섬세함이 잘 나타나 있다.

이상적으로 미와 실용성은 서로 생성을 돕는 관계이다. 과거에는 미 자체가 목적이었던 경우가 드물었다. 샤르트르대성당Chartres Cathedral의 장엄한 스테인드글라스는 파르테논이나 쿠푸왕Cheops의 피라미드만큼 실용적이다. 고딕 양식의 웅장한 대성당 외부 장식은 안으로 들어가고 싶은 마음을 불러일으키고, 내부의 장미 무늬 유리창은 종교적인 분위기를 자아낸다. 우리의 경험을 통해 생각해보면 이러한 철학은 아직도 유용하다.

여러 요소를 재미있게 배열만 하면 '좋은 레이아웃'[1]을 만들 수 있다는
생각은 그래픽 디자이너의 일을 잘못 이해하는 것이다. 간혹 어떤 시각적
재료를 가지고 이리저리 위치를 바꿔보다 운 좋게 괜찮은 모양이
생겨나 문제가 해결되는 경우가 있다. 그러나 이 방법은 시행착오를
각오한 불확실한 시간 낭비일 뿐이고 최악의 경우 구상하고 배열하고
조절하는 데 무심해지고 만다.

디자이너는 선입견을 가지고 일을 시작하면 안 된다. 주의 깊은
관찰과 연구를 통해 나온 결과가 아이디어이고, 그 아이디어의 산물이
디자인이다. 디자이너는 과제를 효과적으로 해결하기 위해 어떤
정신적 과정을 반드시 거쳐야 한다.[2] 의식적이든 아니든, 디자이너는
분석하고 해석하고 체계화해야 한다. 자신의 전문 분야와 관련 분야의
기술적인 발전 추이를 알고 있어야 하고, 새로운 기술을 작품과 결합시켜
새로운 것을 만들어낼 줄 알아야 한다. 디자이너는 주어진 재료들을
편성하고 종합하여 아이디어, 기호, 상징, 그림의 형태로 재구성해야 한다.
디자이너는 통합하고 단순화하고 불필요한 것을 편집한다. 연상과
유추를 통해 재료를 추상화하고 결국엔 상징화한다. 명료함과 흥미
유발을 위해 상징을 적절한 장식물로 보강한다. 디자이너는 본능과
직관에 의지한다. 자신의 감각과 취향뿐 아니라 고객도 고려해야 한다.

적으로 받아들여지기에
|아웃이라는 용어를
|했지만 레이아웃은
|스트레이션을 위한 계획을
| 뿐이다. 회화에서 사용하는
|지션composition이라는
|를 선호한다.

|가가 작품을 제작할 때
|는 정신적 과정에 관한
|는 윌렌스키R. H. Wilenski의
|술의 근대적 동향The Modern
|ement in Art』을 참고하라.

디자이너는 주로 다음 세 가지 요소를 마주한다.

주어진 요소: 제품, 카피, 슬로건, 로고타입, 포맷, 매체, 제작

형식적 요소: 공간, 대비, 비례, 조화, 리듬, 반복, 선, 크기, 모양,
　　　　　　색, 무게, 부피, 가치, 질감

심리적 요소: 시지각, 착시, 보는 사람의 본능과 직관, 정서,
　　　　　　디자이너 자신의 욕구

디자이너에게 주어진 요소가 불충분하고 모호하며 흥미롭지 않거나
적당하지 않을 때가 있다. 시각적 해석을 위해 디자이너는 문제를 다시
생각하고 해결해야 한다. 경우에 따라서는 주어진 요소를 버리거나
수정해야 할 수도 있다. 디자이너는 모든 요소를 '언제' '어떻게' '왜' 등과
같은 최소 단위로 해체시켜 분석함으로써 문제를 해결할 수 있다.

광고 디자인은 고객을 염두에 둔 작업이다. 광고의 기능이 고객에게
영향을 끼치는 것이라면 디자이너는 두 가지 문제를 해결해야 한다.
고객의 반응을 예측하는 일과 그것을 자신의 미적 요구에 부합시키는
일이다. 따라서 그래픽 디자이너는 자신과 고객 사이에 의사 전달 수단을
찾아야 한다. (이것은 이젤을 펼치고 작업하는 화가에게는 신경 쓸 필요가
없는 조건이다.) 문제는 단순하지 않지만 사실 이런 복잡함이야말로
문제에 대한 해결 방법을 제시할 수 있다. 다시 말하면 이것은 누구나
이해할 수 있는 이미지를 발견하는 것으로, 추상적 아이디어를 구체적
형태로 바꾸는 일이다.

디자이너는 궁극적으로 자신의 인식과 체험을 상징적인 시각 언어로
표현한다. 우리는 상징의 세계에 살고 있다. 상징은 예술가와 고객의 공통
언어이다. 웹스터Webster 사전은 '상징'을 다음과 같이 정의하고 있다.
"관계, 연상, 관습, 우연하지만 의도치 않은 유사점 때문에 무언가를
의미하거나 암시하는 것. 특히 눈에 보이지 않는 아이디어, 특징, 국가나
교회 같은 총체성을 보여주는 시각적 기호. 표상. 용기의 **상징**인
사자, 기독교의 **상징**인 십자가 같은 것. 고블레 달비엘라Goblet d'Alvielle,
1846–1925●는 '상징은 복제를 목표로 하지 않는 표시다.' 라고 말했다."

·셀 자유대학의 종교학 교수.
고고학의 기초가 된 『상징의
●The Migration of Symbols』을
!했다.

단순화된, 양식화된, 기하학적, 추상적, 이차원적, 평면적, 비구상적,
비유추적, 이런 단어가 상징으로 잘못 사용된다. 시각적으로 이미지와
단어가 조화를 이룰 때 가장 독특한 상징 묘사가 가능하는 점은
사실이다. 그러나 상징이 상징으로서 가치 있으려면 단순해야 한다는
말은 사실이 아니다. 가장 우수한 상징 일부가 단순한 이미지로
되어 있다는 점은, 단순이란 단어를 의미하는 것이 아니라 단순성의
효과를 지칭할 뿐이다. 근본적으로 상징이란 어떻게 보이는가가 아니라
어떻게 기능하는가에 따라 정의된다. 상징은 '추상적' 형태, 기하학적
모양, 사진, 일러스트레이션, 알파벳, 숫자 등 여러 가지로 묘사될 수 있다.
가령 오각형 별, 주인 목소리를 듣고 있는 강아지 사진, 조지 워싱턴의
동판화, 에펠탑은 모두 상징이다!

종교적이고 세속적인 단체들은 의사 전달 수단으로서 상징의 힘을
확실하게 보여줬다. 십자가가 공격적인 수직성(남성)과 수동적인
수평선(여성)의 결합, 즉 종교적 의미와 별도로 완벽한 형태를
나타낸다는 점은 의미심장하다. 이런 형태적 관계가 적어도 십자가가
상징하는 영속성과 관련 있다는 추론이 억지라고는 생각하지 않는다.
다음 인용문에서 보이는 동서양 사고방식의 묘한 유사성에 주목해보자.
독일 활자 디자이너 루돌프 코흐Rudolf Koch, 1876-1934는『기호의 책The Book of
Signs』에서 다음과 같이 말했다. "십자가라는 기호에서는 신성과
세속이 결합해 조화를 이룬다. …… 그것은 두 개의 단순한 선에서 발전해
완벽한 기호가 되었다. 십자 모양은 인류 최초의 기호이며 기독교적
개념과는 별개로 세상 어디에서나 발견된다."『주역周易』에는 다음과 같은
구절이 있다. "음(여성)과 양(남성)의 헤아릴 수 없음을 신神이라 부른다.'
이 개념은 서로 동하여 삼라만상을 낳는 음양의 기운인 태극 문양으로
형상화된다. 중국 철학의 본질은 다음 표현에 드러난다. "천지만물은
음양의 조화로 이뤄진다."

• 『주역』「계사상전」 5장 9절,
 陰陽不測之謂神(음양불측지위신)

오른쪽 작품은 극적인 이야기를 연상하게 함으로써 형태의 긴장감이
고조된다. 글자나 단어가 주는 의미는 문맥에 따라 변할 수 있지만
형태가 지닌 성질은 변하지 않는다.

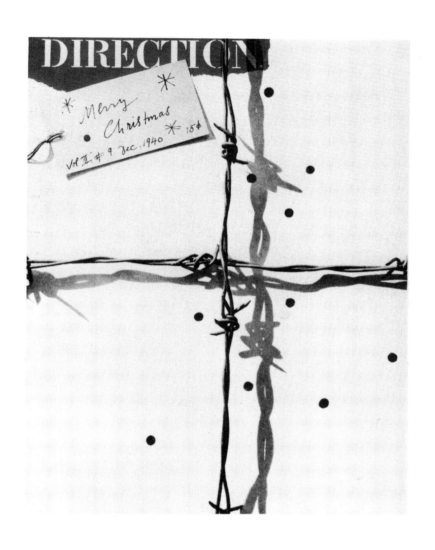

잡지 표지
빨간색·검정색
1940

a design students' guide
to the New York World's Fair
compiled for
P/M magazine . . . by Laboratory School
of Industrial Design

소책자 표지
흑백
1939

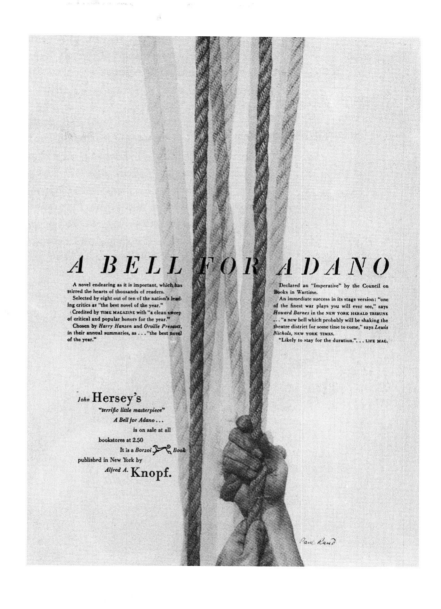

잡지 광고
알프레드크노프출판사Alfred A. Knopf
1945. 2

상징, 즉 심벌은 잠재성이 매우 큰 도구로서 여러 개념을 표현할 수 있다.
디자이너는 병치juxtaposition, 연상association, 유추analogy를 통해
심벌을 조작하고 의미를 바꾸며 시각적 가능성을 도모할 수 있다.

형태의 자의적literal, 字義 의미와 조형적plastic 의미를 구별하기 위해 프랑스
화가 겸 디자이너 아메데 오장팡Amédée Ozenfant, 1886-1966은 다음과 같이
말했다. "모든 형태는 완전히 관념적인 의미(기호 언어)와는 별개로 특수한
표현 방식(조형 언어)를 가진다."[1] 예를 들어 원은 정사각형과 달리 순수한
형태로서 분명한 미적 감각을 자아낸다. 또한 관념적으로는 시작도 끝도
없는 영원을 상징한다. 빨간색 원은 **문맥에 따라** 태양, 욱일기, 정지 신호,
아이스링크 혹은 특정 커피 브랜드 등으로 해석될 수 있다.

1 아메데 오장팡, 『현대미술의 기초
Foundations of Modern Art』, 249쪽

향수병
금줄과 크리스털
1944

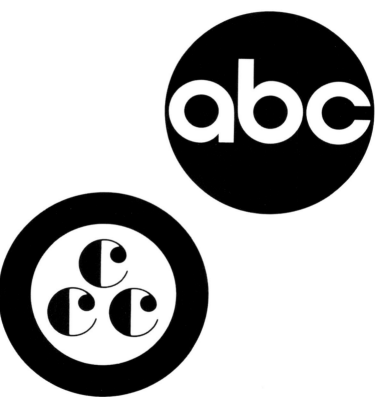

트레이드마크
컨솔리데이티드 담배 회사Consolidated Cigar Co.
1959

트레이드마크
ABC 방송국
1962

포스터
풀 컬러, 종파 초월 운동
1954

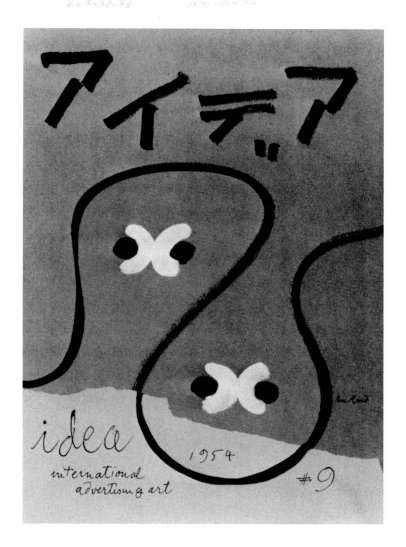

잡지 표지
분홍색·황갈색·검정색
1954

일러스트레이션
스미스클라인앤드프렌치Smith Kline & French
1945

전시 포스터
풀 컬러, IBM 갤러리
1970

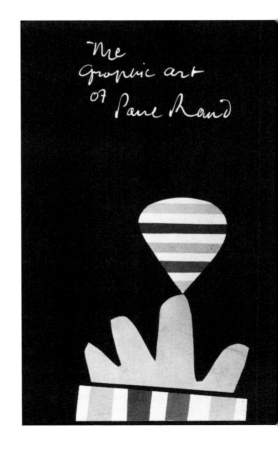

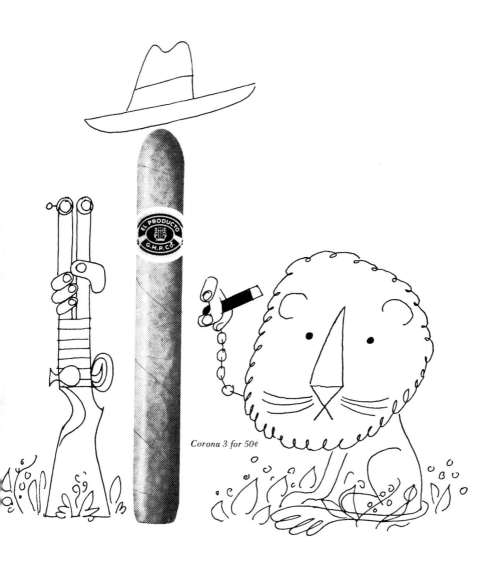

Corona 3 for 50¢

신문 광고
GHP 담배 회사
1957

• 본명은 아돌프 장 마리 무론
Adolphe Jean Marie Mouron으로
근대 상업 디자인에 크게
공헌했다. 포스터에 참신한
기하학적 구성을 시도해
회화성을 배제하고 독자적
세계를 개척했다.

프랑스 그래픽 디자이너 카상드르Cassandre, 1901–1968•의 작품에서 고안한 '뒤보네 맨Dubonnet man'을 보자. 여기에 표현된 유머는 디자인 자체에 내재하고 있다. '우스운' 표정과 전체적인 분위기는 쾌활한 성격을 직접 **묘사**하기보다 은근히 **암시**하는 듯하다. 미국 소비자의 성향에 맞게 각색하면서 신경 썼던 것은 원작의 시각적 개념을 바꾸지 않은 채 동일한 정신을 전달하는 것이었다.

다음에 이어지는 작품에서 볼 수 있듯이 이중적 의미가 생생하게 나타나는 '시각적 유희visual pun'는 흥미로우면서도 정보도 제공해준다.

잡지 광고 일부
뒤보네 사Dubonnet Co.
1942

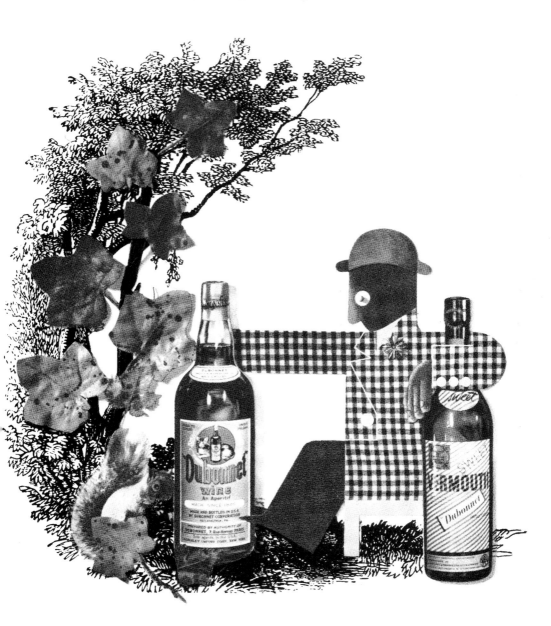

잡지 광고
풀 컬러, 몽타주
1943

Paul Rand

포스터
컬러 몽타주,《어패럴아츠Apparel Arts》
1939

포스터
컬러 몽타주, 뉴욕 현대미술관Museum of Modern Art 프로젝트
1941

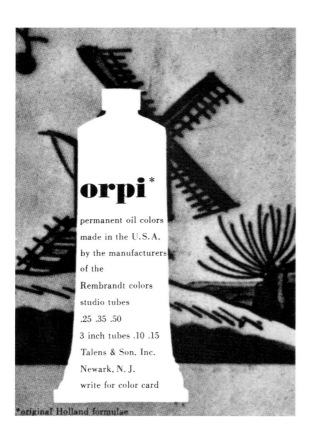

잡지 광고
흑백, 탈렌즈앤드선즈Talens & Sons
1942

표지 디자인
빨간색·검정색
1949

34

Modern Art in Your Life

From the Menarche to the Menopause . . .Woman requires 4 times as much iron as man.

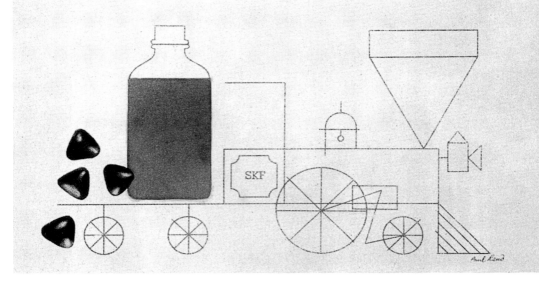

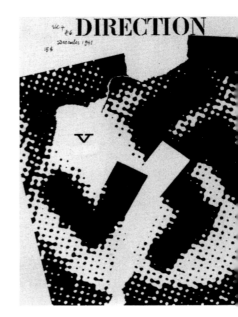

폴더
빨간색·녹색·검정색, 스미스클라인앤드프렌치
1946

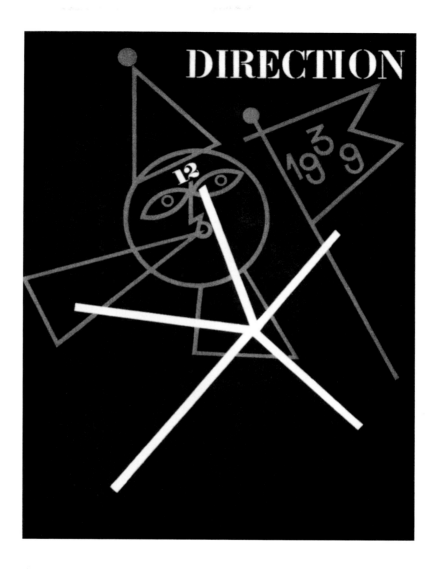

지 표지
백,《디렉션Direction》
41

잡지 표지
빨간색·녹색
1939

진부한 아이디어나 그런 아이디어를 상상력 없이 옮기는 것은, 주제가
빈약해서가 아니라 문제 해결을 어설프게 해서다. 참신한 시각적
해결책을 내놓지 못하고 주제만 탓하는 경우가 있다. 이런 문제는
다음과 같은 경우에 흔히 나타난다. 1) 디자이너가 평범한 아이디어를
평범한 이미지로 해석할 때 2) 형태와 내용을 결합시키는 문제를
해결하지 못했을 때 3) 주어진 공간에서 문제를 이차원적 구성으로
해석하지 못했을 때. 이런 경우 디자이너는 자기 눈으로 본 것보다
이미지에서 더 많은 것을 암시할 수 있는 기회를 놓친다. 그리고 평범한
것을 평범하지 않은 방법으로 표현할 수 있는 가능성도 잃는다.

로저 프라이는 구상적 요소와 조형적 요소를 결합하는 문제에 관해
다음과 같이 말했다. "이것은 두 요소를 조화하는 데 있어서
하나의 실마리를 줄 것이다. 과하게 표현하지 않고, 상상의 자유가
있으며, 설명보다 암시를 통해 소통할 수 있다면, 비로소
두 요소 사이에 조화가 이뤄진다."[1]

미적 판단 없이 현실을 있는 그대로 묘사하는 일러스트레이션이 있다.
이런 표현은 지적 자극을 주지 못할뿐더러 시각적 독특함도 없다.
마찬가지로 손이나 컴퓨터를 사용해 만든 '추상적'인 모양, 기하학적 무늬,
서체 등을 분별 없이 사용하는 경우가 있다. 이런 사용이 단순히 그 자체를
나타내는 수단에 그친다면 결국 표현은 치졸해진다. 반면 시각 언어가
아이디어의 핵심을 표현하고 있고, 기능과 상상 그리고 분석적 판단에
근거를 둔다면 독창적일 뿐 아니라 의미심장해지고 오래도록 기억된다.

현업에서는 결재를 받기 위해 보드나 셀로판지로 장식한 광고물을
제출하고 그런 단편적인 광고물로 평가받는다. 이런 환경에 놓여 있거나
경쟁 작품이 없는 경우라면 차라리 고전적인 일러스트레이션이 효과적일
수 있다. 그러나 광고가 경쟁에서 살아남으려면 디자이너는 기발한

해석으로 시각적 관행을 깨뜨려야 한다. 디자이너는 단순화, 추상화, 상징화를 통해 일정한 성과를 거둘 수 있다. 만약 결과로 나온 이미지가 명료하지 않다면 더 명확하게 인식될 만한 이미지로 보강해야 한다. 아래 예와 같이 사진 이미지는 보조적인 역할을 하는 반면 추상적이고 기하학적인 형태는 주위를 끄는 장치로 주된 역할을 하기도 한다.

스물네 장 포스터
20세기폭스사
1950

표지 디자인
청색·적갈색·검정색
1958

하지만 이미 충분한 조형 능력이 있는 이미지에 기하학적이거나
'추상적'인 모양을 추가시켜 표현이 과해진 예도 얼마든지 있다.

5 years go to work for victory

rom its very inception in 1897 every Autocar
ctivity has trained the Company for its vital role
1 the war program. For 45 years without interruption
t has manufactured motor vehicles exclusively,
oncentrating in the last decade on heavy-duty
rucks of 5 tons or over. For 45 years Autocar has
ioneered the way, developing many history-making
firsts" in the industry: the first porcelain spark-
lug; the first American shaft-driven automobile;
he first double reduction gear drive; the first

circulating oil system. For 45 years Autocar
insistence on mechanical perfection has wrought a
tradition of precision that is honored by every one
of its master workers. These are achievements that
only time can win. The harvest of these years, of this
vast experience, is at the service of our govern-
ment. Autocar is meeting its tremendous responsi-
bility to national defense by putting its 45 years'
experience to work in helping to build for America
a motorized armada such as the world has never seen.

브로슈어
검정색·노란색, 오토카
1942

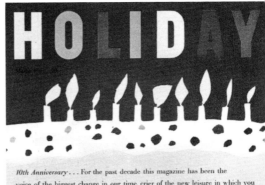

광고
황갈색·검정색, 재클린코크란Jacqueline Cochran
1944

잡지 표지
풀 컬러, 커티스출판사Curtis Publishing Co.
1956

신문 광고
흑백, 오박백화점Ohrbach's
1946

*if only you
could be seen
in lingerie*
from Ohrbach's!

Ohrbach's

14th Street facing Union Square

Newark store: Market and Halsey Streets

"A business in millions... a profit in pennies"

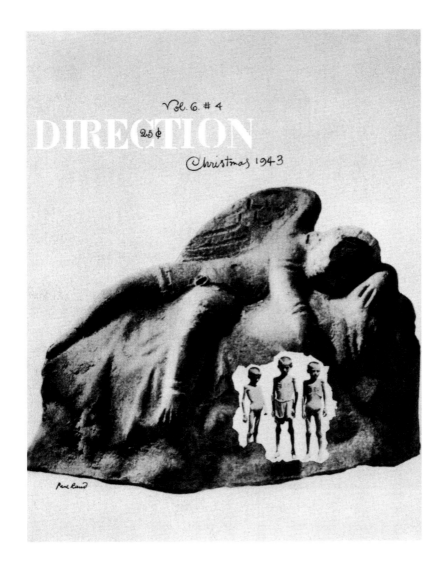

잡지 표지
분홍색·올리브색
1943

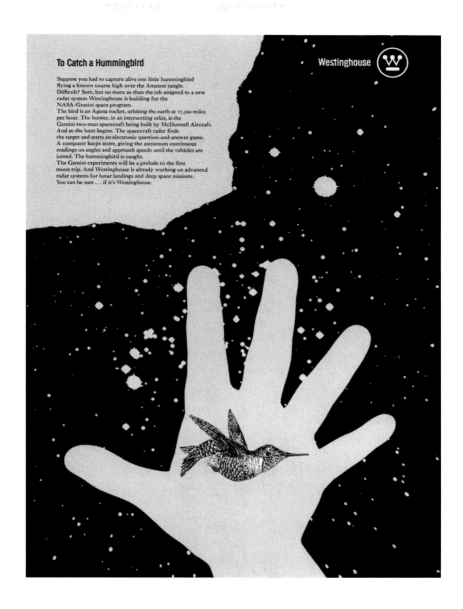

To Catch a Hummingbird

Suppose you had to capture alive one little hummingbird
flying a known course high over the Amazon jungle.
Difficult? Sure, but no more so than the job assigned to a new
radar system Westinghouse is building for the
NASA-Gemini space program.
The bird is an Agena rocket, orbiting the earth at 17,500 miles
per hour. The hunter, in an intersecting orbit, is the
Gemini two-man spacecraft being built by McDonnell Aircraft.
And so the hunt begins. The spacecraft radar finds
the target and starts an electronic question-and-answer game.
A computer keeps score, giving the astronauts continuous
readings on angles and approach speeds until the vehicles are
joined. The hummingbird is caught.
The Gemini experiments will be a prelude to the first
moon trip. And Westinghouse is already working on advanced
radar systems for lunar landings and deep space missions.
You can be sure ... if it's Westinghouse.

Westinghouse

잡지 광고
풀 컬러, 웨스팅하우스
1963

45

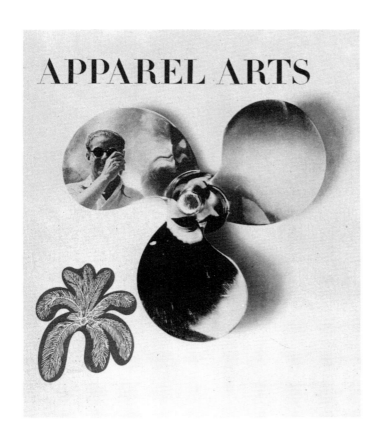

잡지 표지
검정색·녹색, 《어패럴아츠》
1939

책 덧싸개
위텐본슐츠Wittenborn & Schultz
1946

Origins of Modern Sculpture

심벌은 언제든 사용할 수 있지만 무분별하게 사용하면 손해를 볼 수 있다. 심벌은 효과가 약해지지 않는 방식으로 사용되어야 한다.

우리가 흔히 '독창성originality'이라고 부르는 것은, 특정한 문제를 해결하기 위해 시각적 실체로서의 심벌을 다른 요소와 잘 통합시켜 그 형태와 기능이 일치하도록 하는 것을 말한다. 심벌은 적절한 시간과 장소에서 사용하는 것이 매우 중요한데, 잘못 사용하면 진부해지거나 단순한 겉치레로 끝나고 만다. 해석interpretation, 가감 addition & subtraction, 병치, 개조alteration, 조정adjustment, 연상, 강화intensification, 명료화clarification함으로써 심벌에 담긴 기본 의미를 효과적으로 드러나게 하는 능력을 바로 디자이너의 '독창성'이라고 부른다.

코로넷브랜디Coronet Brandy 광고는 흔한 물건인 브랜디 잔에 생기를 불어넣었다. 병의 도트dot 무늬는 브랜디의 기포를 나타내고 도트가 찍힌 배경은 병의 시각적 확장이다. 웨이터는 브랜디 잔의 변형이며 타원형 접시는 광고에 나왔던 코로넷의 은 쟁반을 재미있게 표현한 것이다

잡지 광고
풀 컬러, 브랜디디스틸러Brandy Distillers
1943

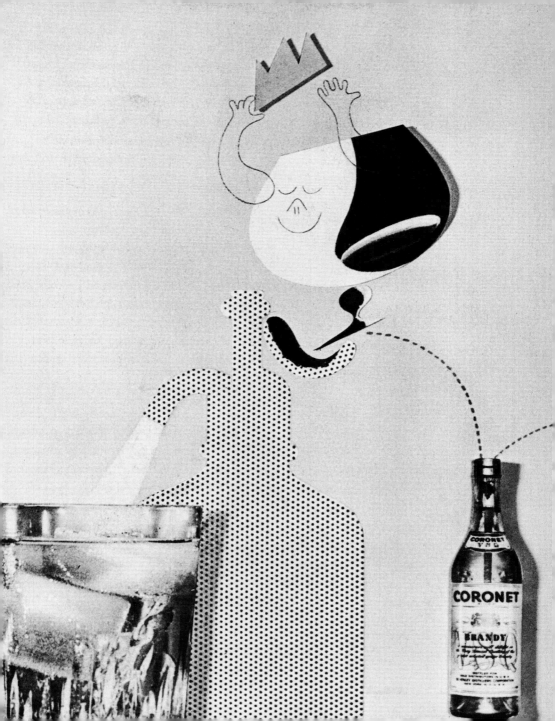

독자 참여
Reader
Participation

• 광고의 실체를 숨기고
완전한 내용을 전하지 않는
일련의 광고 캠페인

뻔한 말이지만 광고주와 출판사의 기본적인 목표는 독자의
마음을 사로잡는 메시지를 전달하는 것이다. 평범한 이미지와
상상력 없는 장치로는 독자를 유인할 수 없다. 라디오나
TV 프로그램의 광고주는 스튜디오나 가정에 있는 시청자가 직접
매체에 참여하는 것을 보았고, 관객 참여의 가치를 알게 되었다.
한편 인쇄 광고 제작자는 인쇄된 형태에 적합한 방식으로 계속
독자의 시선을 끌 방법을 강구해야 한다. 이런 목적을 위해 그림 퍼즐,
암호, 퀴즈, 기억력 테스트, 그리고 티저 광고teaser devices•가 종종 사용된다

현대 광고 기법은 심리학, 미술, 과학 분야의 실험과 연구에서
나온 것으로 많은 가능성을 제시한다. 콜라주의 발명은 시각적 사고에
크게 기여했다. 콜라주와 몽타주는 아무 관련 없어 보이는 물건이나
생각을 하나의 그림으로 합친다. 그래서 전통적인 방법으로 처리하면
개별적인 그림들이 되고 말았을 사건이나 장면에 동시성을 부여한다.
복잡한 메시지를 한 장의 그림으로 보여줌으로써 독자는 광고주의
메시지에 적극적으로 주의를 기울일 수 있다.

이러한 동시성의 개념은 현대적으로 보이지만 고대 중국에서부터 있던
것이다. 중국인은 동시에 일어나는 행동이나 여러 행사를 한 장의 그림에
표현하는 방법이 필요하다는 것을 알았다. 그래서 그들은 사투영법斜投
影圖•을 고안했다. 중국인은 시각적 원근법을 완전히 무시하고 구성 요소를
자유롭게 배치하여 물체의 위, 아래, 뒷면을 동시에 보여주는 방법도
고안했다. 이 방법은 근본적으로 물체를 형식화하고 '중립화'한다.
이는 중국의 전통적인 그림이라기보다 형식적인 배열을 변형한 것이다.
몽타주와 콜라주는 어떤 의미에서 한 공간의 시각적 배열이 통합되는
것이고 또 다른 의미에서는 독자가 스스로 인지하고 해독해보는
매우 흥미로운 실험인 것이다. 독자는 창조적 과정에 직접 참여할 수 있다

• 일정한 각도에서 광선을 물체에
비춰 그 형상을 화면에 투영하는
방법. 경사투영법이라고도 한다.
동양화에서는 한 장의 그림에
많은 이야기를 담기 위해
정투영법과 사투영법을 동시에
사용하기도 했다.

잡지 광고
풀 컬러
1946

50

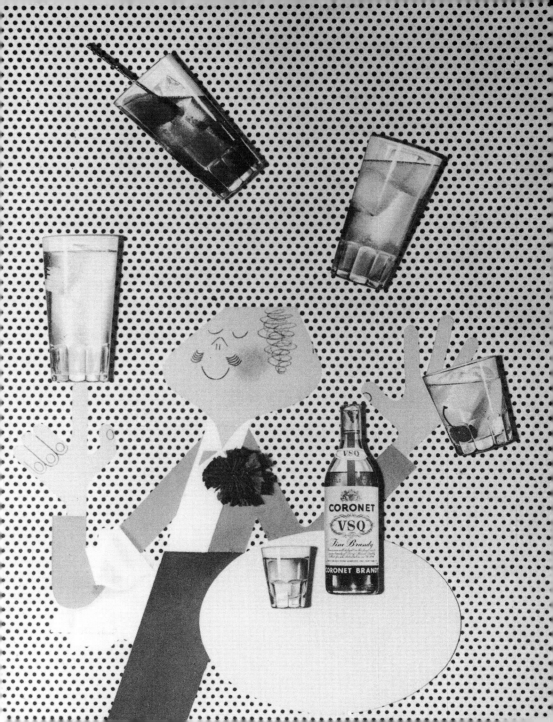

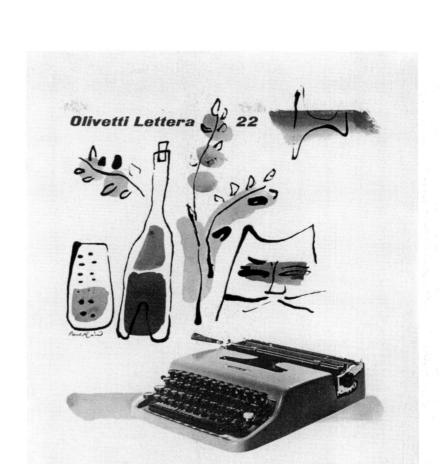

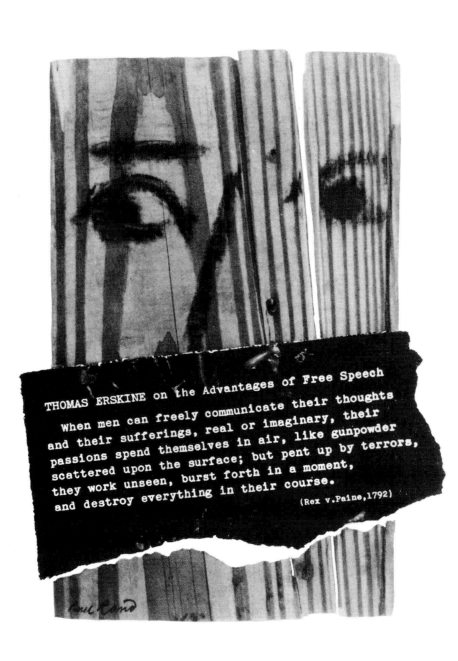

THOMAS ERSKINE on the Advantages of Free Speech

When men can freely communicate their thoughts
and their sufferings, real or imaginary, their
passions spend themselves in air, like gunpowder
scattered upon the surface; but pent up by terrors,
they work unseen, burst forth in a moment,
and destroy everything in their course.

(Rex v.Paine,1792)

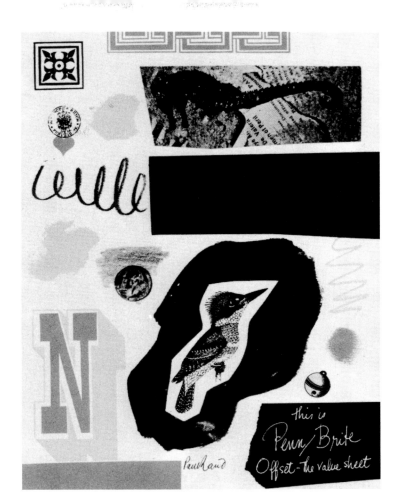

지 광고
컬러, 콘테이너 사Container Co.
54

잡지 광고
풀 컬러, 몽타주
1964

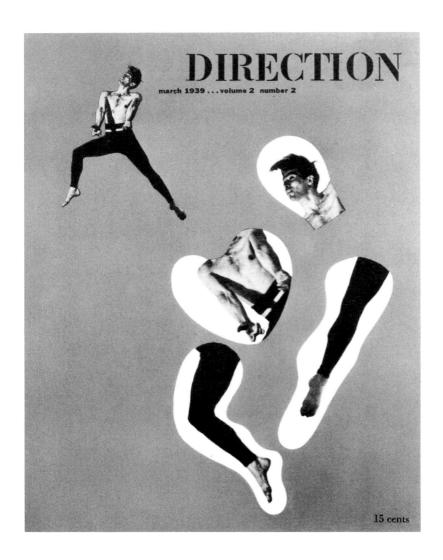

DIRECTION

march 1939 . . . volume 2 number 2

15 cents

잡지 표지
빨간색·검정색
1939

56

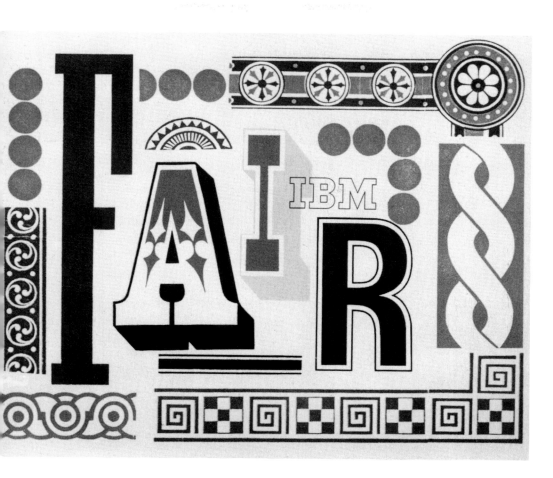

표지 디자인
풀 컬러, IBM
1964

카메라를 쓰지 않는 사진 기법, 즉 포토그램photogram*의 발상은 18세기까지
거슬러 올라간다. 우리 시대에 카메라를 이용하지 않는 사진의 선구자들로
프랑스의 만 레이Man Ray와 러시아의 엘 리시츠키El Lissitzky 그리고
독일의 라슬로 모호이너지가 있었다. 광고에 이 기술을 처음 응용했던
사람은 1924년에 펠리칸Pelikan 잉크 포스터를 디자인한 구성주의 작가
엘 리시츠키였다. 나중에는 파블로 피카소도 포토그램을 시도했다.
광고 분야에서는 포토그램을 더 개발할 여지가 충분히 남아 있다.

포토그램은 감광지에 빛을 비추는 단순한 기계적 원리에 의존하지만,
디자이너에게 미적 가치와 수작업을 통한 폭넓은 표현의 기회를 제공한다.
어떤 의미에서 포토그램은 대상 묘사가 아니라 대상 그 자체이며
스트로보스코프stroboscope*사진처럼 연속적인 운동감을 나타낸다.
이러한 효과 가운데 어떤 것은 펜이나 붓 혹은 가위를 사용해 비슷하게
만들 수도 있겠지만, 민감한 빛의 변조를 통해 나타나는 고유한 특성은
아마 포토그램만이 가능할 것이다. 다음 작품은 포토그램과 다른 기법 간의
질적인 차이를 보여주는 예이다.

- 카메라를 쓰지 않고 감광지 위에
 직접 물체를 놓은 뒤 빛을 비춰
 음영陰影을 만드는 사진 기법,
 또는 그 사진

- 움직이는 물체를 정지한 것처럼
 관측하거나 촬영하는 장치

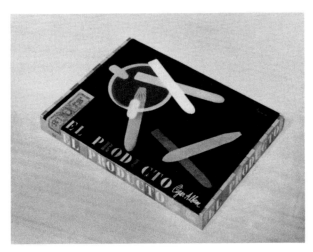

패키지 디자인
컬러, 포토그램
1952

책 덧싸개
포토그램
1943

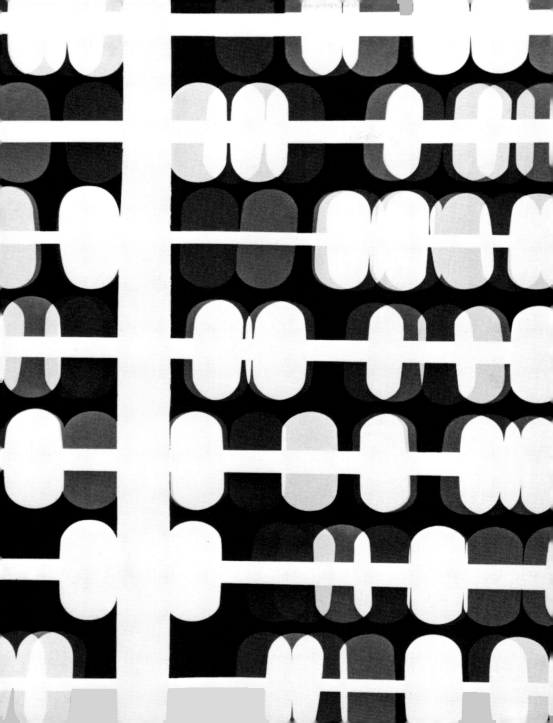

책 덧싸개
청색·검정색, 위텐본슐츠
1951

ski . . .

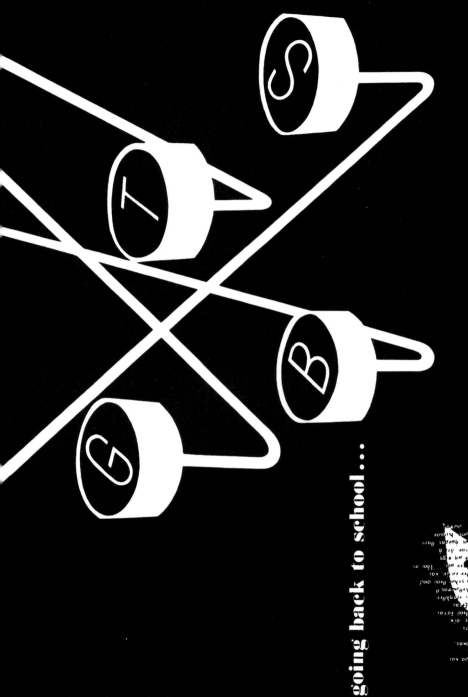

going back to school...

데지
정색·노란색,《에스콰이어》
39

책 덧싸개
검정색·빨간색·녹색·갈색
1946

Sources and Resources
of 20th Century Design

June 19 to 24, 1966
The International Design
Conference in Aspen

포스터
빨간색·검정 색
1966

64

단어와 그림이 반복되면 정서적 에너지emotional force가 생긴다. 또한
시각적 가능성visual possibility은 감촉과 움직임과 리듬을 만들어내고 시간과
공간이 동질함을 보여주기도 한다. 정서적 에너지와 시각적 가능성의
힘을 과소평가해서는 안 된다.

우리 일상 생활에서 불가사의하고 최면을 거는 듯한 반복 효과를
보여주는 몇 가지 예가 있다. 군인들이 똑같은 복장과 걸음걸이와 자세로
행군하는 재미있는 장면, 같은 색상과 구조와 질감으로 깔끔하게 단장된
화단이 주는 매력, 축구 경기, 극장, 집회에 모인 군중의 인상적인 장면,
동일한 복장과 동작을 하는 발레리나와 합창단원들이 만드는 기하학적
모양이 주는 충만감, 잡화 진열장에 규칙적으로 놓인 상품의 질서,
옷감이나 벽지의 반복된 문양이 주는 안정감, 비행기 편대나 철새 무리를
볼 때 느끼는 흥분 등.

패키지 디자인
선홍색·검정색, IBM
1956

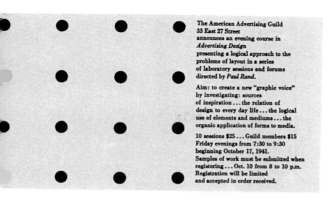

The American Advertising Guild
33 East 27 Street
announces an evening course in
Advertising Design
presenting a logical approach to the
problems of layout in a series
of laboratory sessions and forums
directed by *Paul Rand*.

Aim: to create a new "graphic voice"
by investigating: sources
of inspiration ... the relation of
design to every day life ... the logical
use of elements and mediums ... the
organic application of forms to media.

10 sessions $25 ... Guild members $15
Friday evenings from 7:30 to 9:30
beginning October 17, 1941.
Samples of work must be submitted when
registering ... Oct. 10 from 8 to 10 p.m.
Registration will be limited
and accepted in order received.

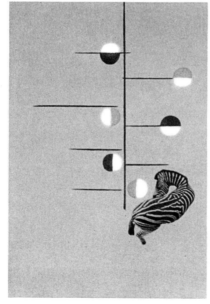

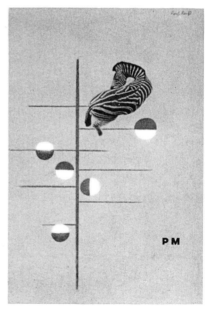

첫싸개와 제책
흑색·녹색·금색
5

성명서
흑백
1941

잡지 표지
풀 컬러, 《PM》
1938

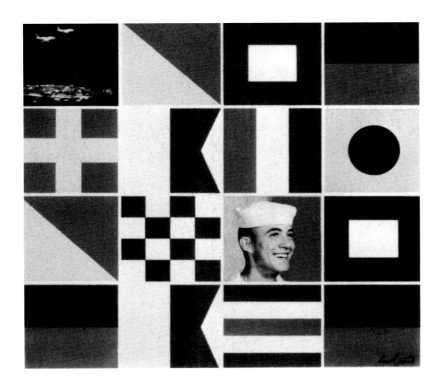

브로슈어 표지
풀 컬러, 미국 해군
1959

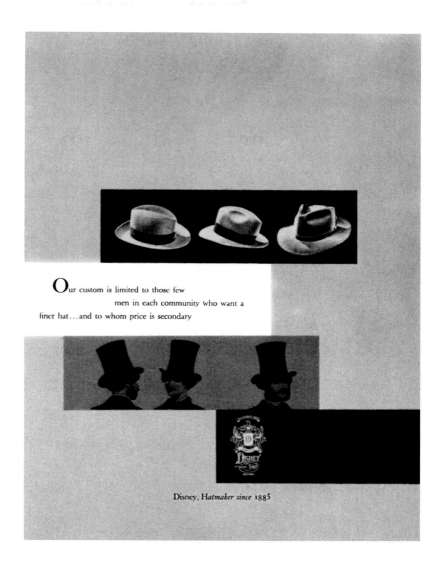

잡지 광고
검정색·황갈색, 디즈니
1946

일러스트레이션
SKF 실험실
1946

벽 장식
회색·검정색, IBM
1957

International
Business Machines
Corporation

IBM

광고
일러스트레이션, 웨스팅하우스
1968

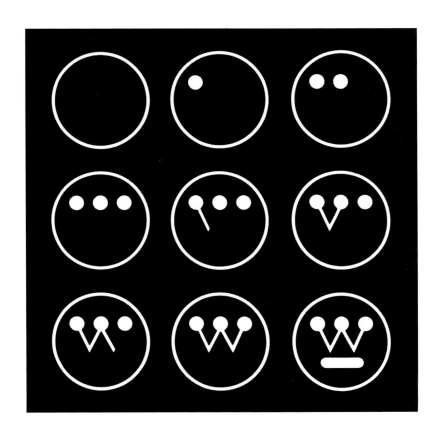

트레이드마크
TV 광고판, 웨스팅하우스
1961

신문 광고
프랭크리 사Frank H. Lee Co.
1947

신문 광고
흑백
1954

To the executives and management of the Radio Corporation of America:

Messrs. Alexander, Anderson, Baker, Buck, Cahill, Cannon, Carter, Coe, Coffin, Dunlap, Elliott, Engstrom, Folsom, Gorin, Jolliffe, Kayes,

Marek, Mills, Odorizzi, Orth, Sacks, Brig. Gen. Sarnoff, R. Sarnoff, Saxon, Seidel, Teegarden, Tuft, Watts, Weaver, Werner, Williams

Gentlemen: An important message intended expressly for your eyes is now on its way to each one of you by special **messenger**.

William H. Weintraub & Company, Inc. Advertising *488 Madison Avenue, New York*

타이포그래피에 관해서 **전통**파와 **현대**파라는 두 가지 대립하는 견해가
있었다. 이러한 갈등은 어떤 것을 더 중요하다고 생각하는가에서 온
차이였을 뿐이다. 나는 진정한 차이가 '공간'을 해석하는 방법에 있다고
생각한다. 즉 한 장의 종이 위에 이미지를 어떻게 배치할 것인가 하는
방법의 차이인 것이다. 산세리프체, 소문자, 끝흘리기 정렬, 원색 사용과
같은 부수적 문제들은 유행을 타는 변수일 뿐 중요한 쟁점은 아니다.

존 듀이는 다음과 같이 말했다. "창조적이고 위대한 예술가는
전통을 자기 것으로 만든다. 그들은 전통을 무시하지 않고 자기 것으로
소화한다. 그러면 전통과 스스로 소화해낸 새로운 것과의 갈등이 생겨나
진정으로 새로운 표현 방법을 만들게 된다." 이런 관점에서 현대와
전통을 이해한다면 디자이너는 전통적인 그래픽 형태와 아이디어를
현대적 관점에 근거한 '새로운' 사고와 결합시켜 새롭고 체계적인 관계로
만들 수 있다. 두 갈래의 상반되어 보이는 힘이 합쳐져 신선한 시각적
경험으로 이끄는 것이다.

우리는 가끔 광고 디자인을 할 때 현대적 특성을 전달해야 한다는 과제에
직면한다. 다음 예는 전통 '문양'이 기하학적 형태와 결합해 새로운 관계를
형성하는 것을 보여준다. 옛것에서 새것으로의 전환은 이처럼 익숙해진
문양들을 다소 놀라운 방법으로 배열함으로써 얻을 수 있다.

책 표지
빨간색·노란색, 위텐본숄츠
1944

레이블 디자인
풀 컬러, 쉔리Schenley
1942

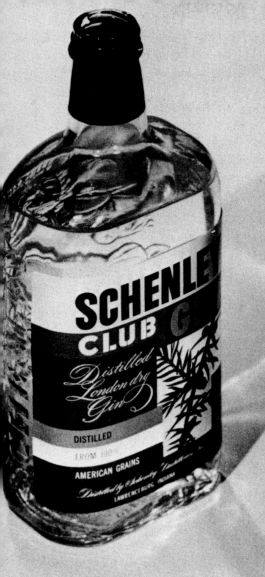
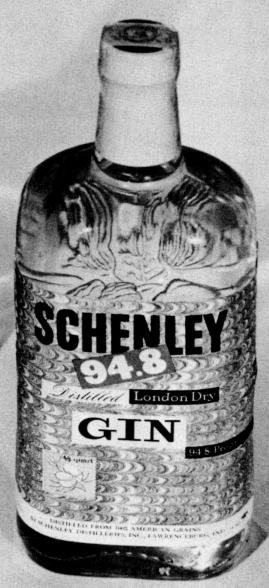

타이포그래피
형태와 표현

Typographic Form
and Expression

활자를 다루는 디자이너의 목표 가운데 하나는 효과적으로 읽히도록
디자인하는 것이다. 그러나 불행하게도 가독성을 위한 기능은 인쇄 작품의
효과, 스타일, 개성을 희생시키면서 과도하게 강조되는 경우가 많다.

타이포그래퍼는 활자면, 간격, 크기, 그리고 '색채'를 주의 깊게
다룸으로써 인쇄물을 극적으로 만든다. 디자이너는 활자를 감각적인
모양으로 바꿀 수 있다. 디자이너는 활자를 모으고 여백을 넉넉하게
줌으로써 활자의 원래 특성을 대조적으로 돋보이게 할 수 있다.
이렇게 디자인하면 독자는 금속활자를 직접 만져보는 듯한 감각적인
효과를 느끼게 된다.

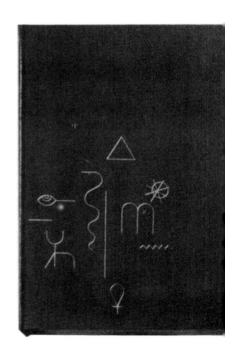

책 덧싸개와 제책
황갈색·검정색, 알프레드크노프출판사
1945

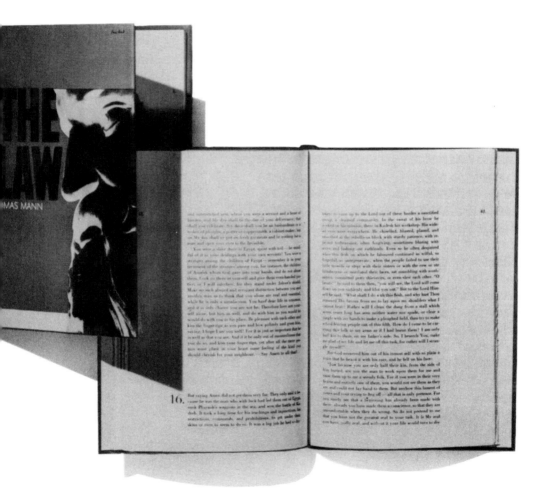

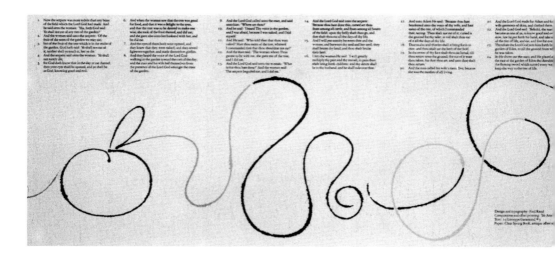

디자이너는 지면, 타이포그래피 요소, 심벌의 배치를 통해 독자의 시선이 어떻게 흐를 지 어느 정도 미리 예측할 수 있다.

접지 광고
풀 컬러, 웨스트바코Westvaco
1968

어린이 책 『나는 아는 게 많아I Know a Lot of Thin
하코트브레이스출판사Harcourt Brace
1956

Oh

I know

such

a

lot

of

things,

but

as

I

grow

I know

I'll

know

much

more.

디자이너는 비대칭적 구성을 통해 보다 흥미로운 것을 만들 수 있다. 좌우 대칭은 너무 단순하고 분명한 표현만을 제시해서 독자에게 아무런 지적 희열과 의욕을 주지 못한다. 독자가 의식적이든 무의식적이든 내적 저항감을 없애고 일종의 미적 만족을 얻는다는 점이 비대칭 구성이 주는 즐거움이다. (자세한 내용은 로저 프라이의 에세이 「감수성Sensibility」 참고하라.1)

1 로저 프라이, 『마지막 강의 Last Lectures』

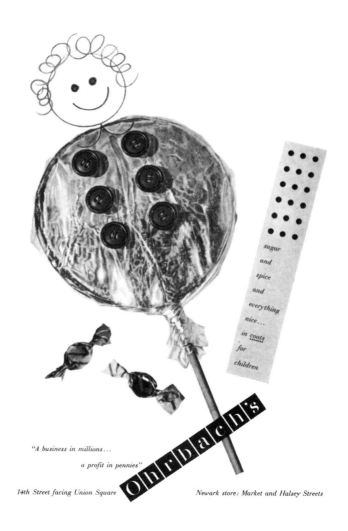

특색 있다고 알려진 **서체**가 때로는 별나고 기묘하며 과거 지향적이고 촌스러운 경우가 있다.

주제가 동양적이라고 해서 중화요리 전문점에서 가끔 쓰는 중국의 붓글씨 '스타일'로 알파벳을 변형시키는 경우가 있다. 이는 진부한 일러스트레이션으로 타이포그래피를 다루는 것이다. 목판화 '느낌을 낸다'고 목판 양식의 서체를 쓰거나 중장비와 '어울리도록' 볼드체를 사용하는 것 또한 진부한 발상이다. 이런 디자이너는 그림과 글자의 **대비**에서 생기는 자극적인 효과를 느끼지 못한다. 글과 그림 양쪽의 형식과 특징을 대조해 의외성과 강조 효과를 얻기 위해서는 목판을 '목판 스타일' 서체(뉴랜드Neuland)보다는 고전적인 서체(캐슬론Caslon, 보도니Bodoni, 헬베티카Helvetica)를 선택하는 것이 현명할 수 있다.

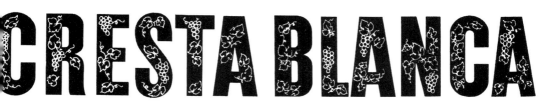

대개 와인에는 전통적인 활자 스타일인 디도Didot나 스펜서Spencerian를 사용해 고풍스러움과 품격을 드러나게 한다. 그러나 크레스타블랑카 와인Cresta Blanca wine 로고타입은 단순하고 두꺼운 산세리프체를 섬세한 라인 드로잉과 어울리게 표현했다. 이런 대비는 친근한 이미지에 새로운 의미를 부여해 새로운 것을 창조한다.

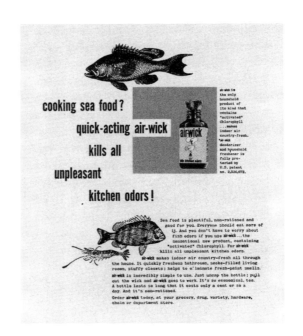

디자이너는 활자와 그림을 대비시켜서 새로운 조합과 의미를 끌어낼 수 있다. 예를 들어 에어윅Air-Wick 사의 악취 제거제 신문 광고는 관련 없어 보이는 19세기의 목판화와 20세기의 타이프라이터로 찍은 글씨체의 대비를 보여준다. 즉 고전적인 것과 새로운 것이 어우러져 조화를 이룬다. 주위의 하얀 여백은 경쟁 광고와 차별화되고 지면을 커 보이게 하는 효과를 내며 깨끗하고 신선한 느낌을 준다.

따로 떨어져 있는 글자는 다른 이미지로 모방할 수 없는 특별한 시각적 표현 수단으로 쓰인다. 업무 서류, 명찰, 운동복, 손수건 등에는 트레이드마크, 직인, 혹은 모노그램monogram• 형태의 글자가 새겨져 있다. 이 글자에는 신기한 힘이 있다. 지위를 나타내는 상징 역할을 할 뿐 아니라 간결하다는 장점도 있다.

• 두 개 이상의 글자를 합쳐 한 글자 모양으로 디자인한 것. 주로 이름의 첫 글자들을 합쳐 만든다. 미술품의 서명 대신 쓰기도 하고 인감으로 쓰기도 한다. 합일 문자라고도 한다.

신문 광고
시맨브라더스Seeman Brothers
1944

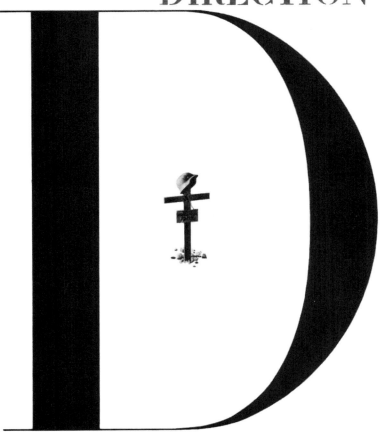

잡지 표지
흑백,《디렉션》
1945

DIRECTION

Vol 4 #3

March '41

15¢

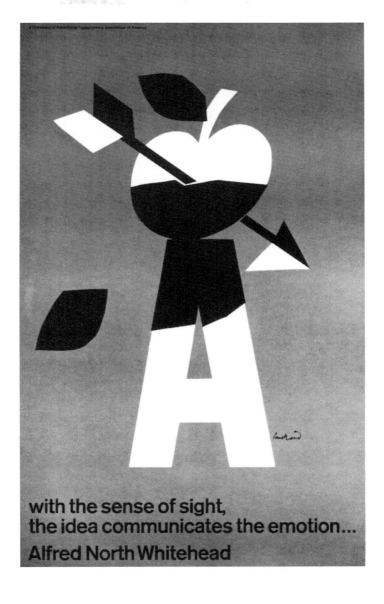

지 표지
청색·빨간색,《디 렉션》
41

포스터
풀 컬러, 광고타이포그래퍼협회Advertising Typographers Association
1965

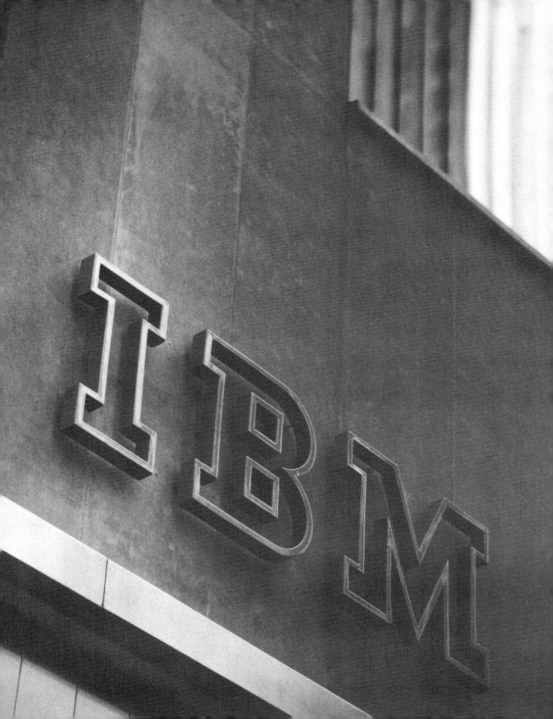

물 간판
루미늄
57

잡지 표지
검정색·분홍색,《AD 매거진》
1941

abcdefghijklmnopqrstuvwxyz st
ABCDEFGHIJKLMNOPQRSTUVWXYZ
1234567890$¢ &!?.,:;-—""'''()

알파벳 디자인
웨스팅하우스
1961

전구 패키지
청색·백색, 웨스팅하우스
1968

extra
life*
light
bulbs

100

extra
life*
bulbs

100

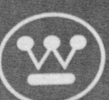

extra
life*
light
bulbs

100

watt

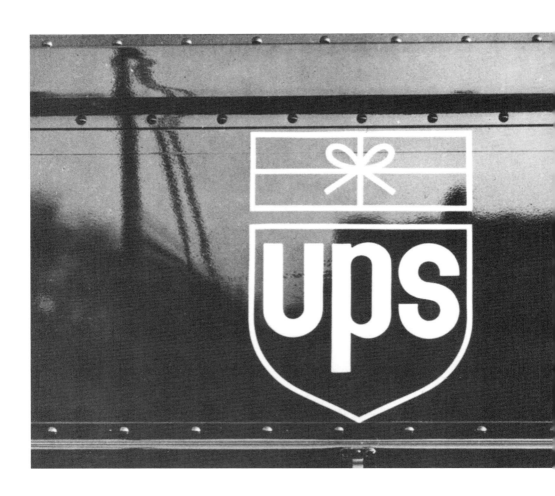

트레이드마크
UPS United Parcel Service
1961

숫자는 표현 수단으로 글자와 같은 특성을 지닌다. 숫자는
시간, 공간, 위치, 그리고 양을 시각적으로 나타낼 수 있으며
인쇄물에 리듬감과 신속성을 줄 수 있다.

폴더
풀 컬러, SKF 실험실
1945

포스터
흰 바탕에 황갈색, ADC
1963

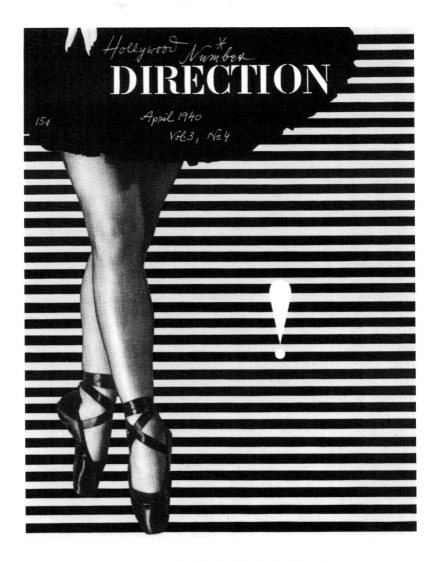

여러 형태의 문장 부호는 회화와 응용 미술에서 감성적이고
조형적인 표현 수단으로 사용되어왔다.

잡지 표지
《디렉션》
1940

Coco, mostraram, aos fazendeiros, o primeiro arado que, jamais, viram. No futuro, as
refeições, destes fazendeiros, serão melhores.

Os Homens:

Estes variados planos que dizem respeito à saúde, reconstrução e alimentação, são orien-
tados por homens competentes, cujas funções variam, desde as negociações com o
governo, até a edificação de hospitais de seis andares; desde a montagem de mosqui-
teiros à organização da indústria da fibra; desde o trabalho de exterminar ratos, por meio
de lança-chamas, à construção de acampamentos para trabalhadores.

Os homens, que realizam este mister, devem saber como enfrentar terremotos, incêndios,
enchentes, secas, cobras, pulgas, arraias venenosas, peixes elétricos, vampiros, formigas
carnívoras... e a propaganda nazista.

Entre estes profissionais, se encontram diplomatas, contadores, sanitaristas, economistas,
engenheiros sanitaristas, especialistas em medicina tropical, enfermeiras e fazendeiros,
cujo objetivo é proporcionar um padrão de vida mais elevado, para todas as Américas.

Em uma palavra, o objetivo, destes pioneiros e colaboradores, é estabelecer ambiente
social em que o simples cidadão, irritado com meras palavras, possa conseguir uma
refeição substancial, quando faminto, e cuidado médico, quando doente, sim, um ambiente
social em que todos vivamos uma vida digna de ser vivida. **O Homem, Quanto Vale?**

...Para nós, nas vinte e uma repúblicas da América, êle vale tudo

소책자
빨간색·검정색·녹색, 미국 정부
1943

문자보다는 그래픽적으로 설득하고 해결하는 비주얼 커뮤니케이션이
활개를 펴는 곳, 이곳이 바로 예술가의 비즈니스 영역이다. 디자이너가
매력적이고 설득적일 뿐 아니라 창의적이고 극적이며 재미있기까지 한
시각적 메시지를 전달한다면, 그는 고객에 대한 의무를 다했을 뿐 아니라
디자이너로서 한 차원 높은 수준을 발휘했다는 만족감도 얻게 된다.

대중이 일반적이고 친숙한 것에 편안함을 느끼는 것은 사실이다.
그러나 디자이너가 너무 쉽게 대중 탓으로만 돌리면서 안 좋은 취향을
강요하고 있는 것도 사실이다. 이는 평범함을 영구화하는 것이고,
미학적 발전과 궁극의 즐거움에 가장 쉽게 도달할 수 있는 수단인
독자도 무시하는 것이다.

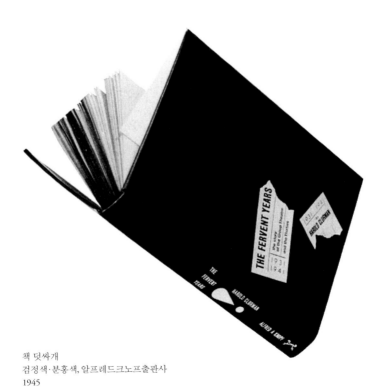

책 덧싸개
검정색·분홍색, 알프레드크노프출판사
1945

그래픽 디자인graphic design이라는 용어가 고전적으로 들리는 세상이다.
미국이나 유럽의 전통 있는 디자인 대학에서는 아직 '그래픽 디자인'
이라는 전공 명칭을 사용하고 있지만, 그다지 오래갈 것 같지는 않다.
이미 많은 학교가 전공 이름을 커뮤니케이션 디자인 혹은 디지털 디자인
등으로 고쳤다. 디자인을 지칭하는 이름은 산업의 발전과 형태에 따라
변해왔다. 보다 진보적이고 매력적인 이름을 사용하려는 욕구는
어쩌면 당연한 일이다.

폴 랜드는 그래픽 디자인 이전, 디자인이 아트에서 완전히 분리되기
전인 '그래픽 아트graphic art' 시대에 디자인 작업을 시작했다. 그의 작품은
필요에 따라 아트이기도 했고 디자인이기도 했다. 자본주의의 꽃이라
불렸던 광고 산업이 미국의 중요한 서비스 산업으로 인식되고
기업 광고를 대신 제작하고 집행하는 광고대행사가 등장했을 때,
그곳의 주인공은 디자이너가 아닌 카피라이터였다. 폴 랜드는
광고 산업에서 카피만큼이나 아트워크artwork도 중요하다는 사실을
실제로 보여준 아트디렉터이자 디자이너였다.

폴 랜드가 서른세 살 때 저술한 책『폴 랜드의 디자인 생각』은 생을
마치던 날까지 디자인의 근본적인 문제를 끊임없이 생각하고 실험했던
그의 디자인 철학서이자 실용서이다. 이 책은 폴 랜드가 나중에 집필한
『폴 랜드: 그래픽 디자인 예술Paul Rand: A Designer' Art』(1985)『디자인, 형태,
그리고 혼돈Design, Form, and Chaos』(1993)『폴 랜드, 미학적 경험: 라스코에서
브루클린까지From Lascaux to Brooklyn』(1996)의 모형이며 뿌리 같은 책이다.
출간된 지 70년이나 지난 책을 현재와 같은 디지털 디자인 시대에
복간하는 이유는 이 책이 가진 시대를 초월하는 내용 때문일 것이다.
제목에서 알 수 있듯이 폴 랜드는 디자인에 대한 매우 단순하고
일반적인 질문을 던지며 답을 준다. 설명을 돕기 위해 사용한 예시로
모두 자신의 디자인 작품을 사용했다. 클라이언트와 제작 시기가
명시되었기에 더욱 현실성 있게 느껴진다.

나 또한 학생 때부터 폴 랜드의 작품과 책을 보며 디자이너의 꿈을
키워왔다. 폴 랜드의 디자인 철학이 담긴 『폴 랜드의 디자인 생각』의
복간본을 번역하면서 그의 업적을 다음과 같이 정리해보았다.

첫째, 폴 랜드는 작품을 통해 유럽 구성주의 스타일을 미국에
소개했을 뿐 아니라 유럽 구성주의의 한계를 넘어선 디자이너였다.
폴 랜드가 광고대행사에서 일했던 1940년대 미국은 일러스트레이션
위주의 표현주의 광고가 대세였다. 폴 랜드는 독학으로 유럽
구성주의 스타일을 익혀 미국의 광고 디자인에 적용했고, 당시의
장식적인 스크립트형 서체 대신 명료하고 간결한 산세리프체를
즐겨 사용했다. 그는 기하학적 도형과 산세리프체(헬베티카와 유니버스
Univers 등)로 특징 지어지는 독일과 스위스 구성주의의 약점인
'익명성'을 극복한 디자이너이기도 했다. 폴 랜드의 작품은 유럽 구성주의
디자이너와는 다르게 작가의 개성과 미학을 분명하게 보여주었다.

둘째, 폴 랜드는 전통이 단지 고루하고 낙후한 것이 아니라 무뇌적인
장식성을 보완해주고 현대성의 뼈대가 될 수 있다는 디자인의 진정성을
보여준 디자이너였다. 그의 디자인 콘셉트에는 항상 고전적인
이야기와 미학적 뿌리가 있었다. 디자이너가 왜 역사를 알아야 하고
디자인의 모체인 미술과 건축에 관심을 가져야 하는지 작품으로 보여줬다.

셋째, 폴 랜드는 디자인이 갖고 있는 미술에 대한 태생적 열등감을
씻어준 사람이다. 지금으로부터 한 세기 전, 디자인은 모태인 미술의 몸을
떠나 산업화의 옷을 입고 시장과 대중 곁으로 다가왔다. 따라서 디자인을
보는 시각에는 복제된 것에서 온 천박함이 담겨 있곤 했다.

이러한 심리적 열등감은 사실 많은 디자이너가 오랫동안 예술가에게
품었던 감정이기도 했다. 하지만 디자인의 상대적 저평가 속에
디자인에는 민주적인 정신이 내재해 있음이 드러나게 된다. 귀족과
자본가의 전유물일 수 밖에 없는 아트와 달리 시장과 대중의 생활 속
문화로 자리 잡은 디자인. 그 힘은 아트가 할 수 없었고 할 의지도
없었던 민주적인 정신에서 나온 것이었다.

폴 랜드는 아트의 귀족성과 미학적 편견을 대담하게 변화시킨
대중의 시각 문화 창달자였다. 그는 아트와 디자인의 관계를
"형태적으로 아름다운 것은 실용적으로도 우수한 것이다. 그것이
아트로 불리든 디자인으로 불리든 무슨 큰 문제인가. 필요에 따라
우리의 창작물은 디자인도 되고 아트도 될 수 있다.
그것이 디자인이든 아트든 간에 정말 중요한 문제는 필요를
충족시킬 수 있는 퀄리티에 있다."라고 했다.

마지막으로 폴 랜드가 디자인 분야에 끼친 중요한 공헌 중 하나는
디자인을 'CEO 비즈니스'로 만들었다는 것이다. 그는 의뢰받은
디자인으로 직접 경영자를 설득하고 집행했던, 그래서 디자인을 CEO
비즈니스의 단계로 격상시켜놓은 디자이너였다. 그가 살았던 시대가
디자인 초창기였기에 가능한 일이었지만 폴 랜드였기에 가능한
일이기도 했다. 나는 그가 상업적인 디자인을 아트의 경지에 올려놓은
'시각 시인'이었다고 기억하고 싶다.

박효신
연세대학교 커뮤니케이션대학원 교수
2016

폴 랜드 연보

1914	8월 15일 뉴욕 브루클린에서 출생	
1929-1932	뉴욕 프랫인스티튜트Pratt Institute에서 수학	
1932	뉴욕 파슨스디자인스쿨Parsons School of Design에서 수학	
1933	아트스튜던트리그Art Students' League에서	
	조지 그로스George Grosz에게 사사	
1935	《글래스패커Glass Packer》잡지 프리랜스 디자이너	
1936-1941	《어패럴아츠Apparel Arts》《에스콰이어Esquire》잡지 아트디렉터	
1938-1945	《디렉션Direction》잡지 표지 디자인 담당	
1941-1955	광고대행사 윌리엄와인트라우브William H. Weintraub 아트디렉터	
1942	뉴욕 쿠퍼유니언Cooper Union에서 그래픽 디자인 강의	
1945	『율법의 돌판The Tables of the Law』북 디자인	
1946	오박백화점Ohrbach's 광고 디자인	
1947	『폴 랜드의 디자인 생각Thoughts on Design』출간	
1952-1957	엘프로덕토El Producto 담배 회사 광고 디자인	
1954	뉴욕아트디렉터스클럽New York Art Directors Club, ADC 선정	
	베스트아트디렉터10상 수상	
1956	『나는 아는 게 많아I Know a Lot of Things』북 디자인	
1956	IBM 트레이드마크 디자인	
1956-1969	예일대학교 미술대학원Yale School of Art 전임 교수	
1956-1991	IBM 디자인 자문	
1957	『반짝반짝 빙글빙글Sparkle and Spin』북 디자인	
1959-1981	웨스팅하우스Westinghouse 전기 회사 디자인 자문	
1960	웨스팅하우스 전기 회사 트레이드마크 디자인	
1960	『폴 랜드의 트레이드마크Trademarks of Paul Rand』출간	

1961	UPS United Parcel Service 트레이드마크 디자인
1961-1996	커민스Cummins 엔진 회사 디자인 자문
1962	ABC American Broadcasting Company 트레이드마크 디자인
1962	커민스 엔진 회사 트레이드마크 디자인
1966	미국그래픽디자인협회American Institute of Graphic Arts, AIGA 금상 수상
1972	뉴욕아트디렉터스클럽 명예의전당 입성
1973	영국 왕립예술학회Royal Society of Art, RSA에서 RDI Royal Designer for Industry상 수상
1974-1993	예일대학교 전임 교수(복귀)
1977-1993	스위스 브리사고 '예일대학교 여름디자인프로그램' 운영
1984	TDC Type Directors Club상 수상
1985	『폴 랜드: 그래픽 디자인 예술Paul Rand: A Designer's Art』 출간
1986	넥스트NexT 컴퓨터 회사 트레이드마크 디자인
1991	모닝스타Morningstar, OSC Okasan Securities Company 트레이드마크 디자인
1993	『디자인, 형태, 그리고 혼돈Design, Form, and Chaos』 출간
1993-1996	예일대학교 명예 교수
1996	『폴 랜드, 미학적 경험: 라스코에서 브루클린까지From Lascaux to Brooklyn』 출간
1996	쿠퍼유니언에서 개인전 개최
1996	11월 26일 코네티컷 주 노워크에서 별세